▷ IKB3, 1960

"表达这种感觉，不用解释，也无需语言，就能让心灵感知——这，我相信，就是引导我画单色画的感觉。"

——克莱因

▷ M12

1957

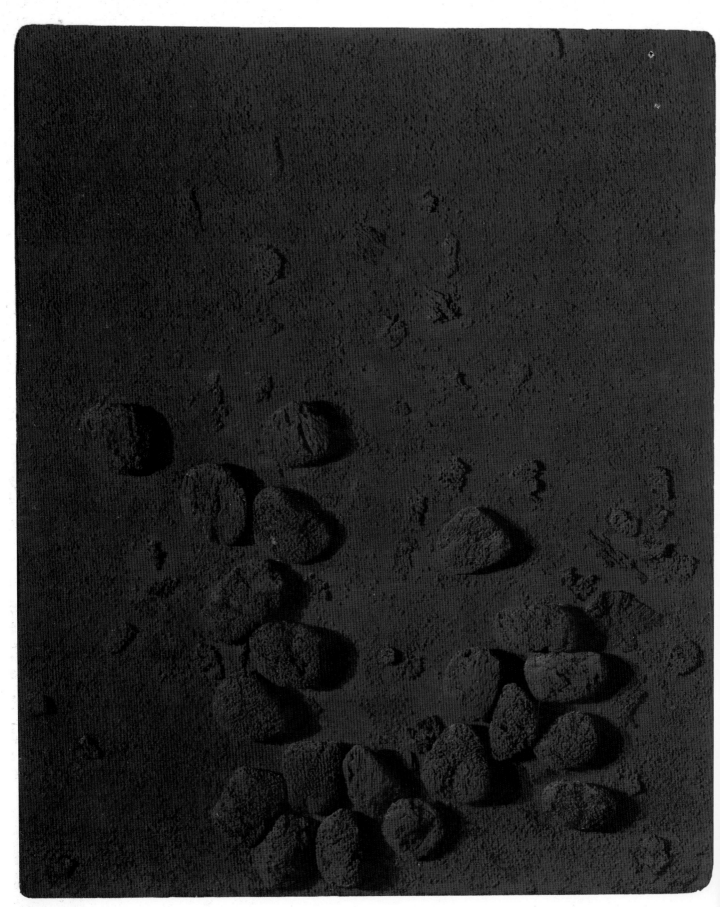

RE19　1958

海绵给人的感觉和它自然的质地、特别是它吸收和储藏水的功能使克莱因常用它们不仅仅作工具,也作绘画表面的部分。

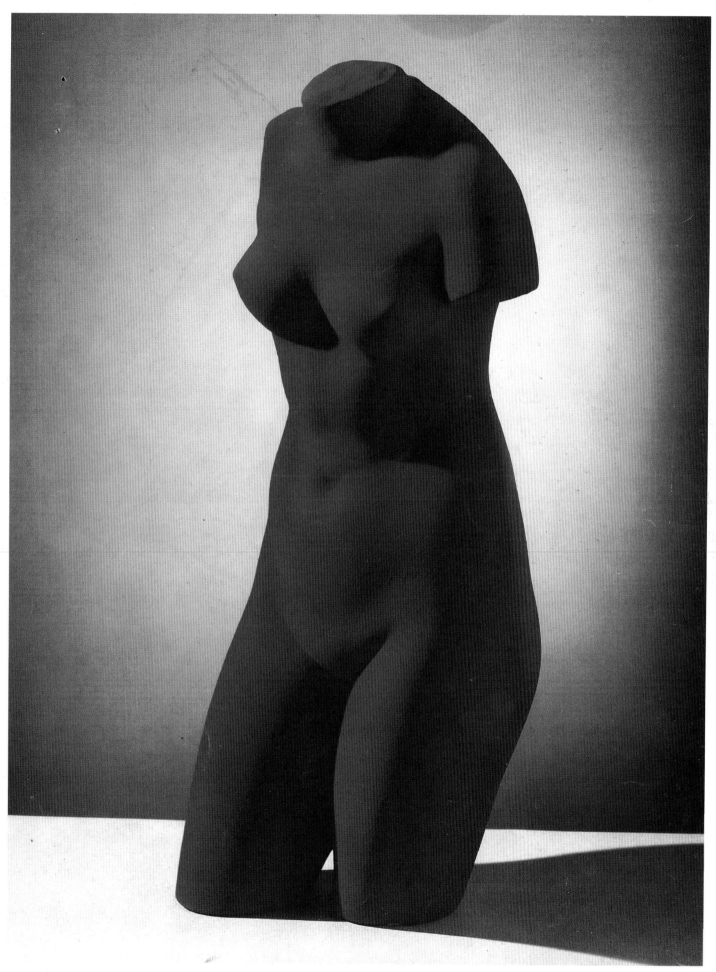

S41，蓝色维纳斯（未标创作日期）

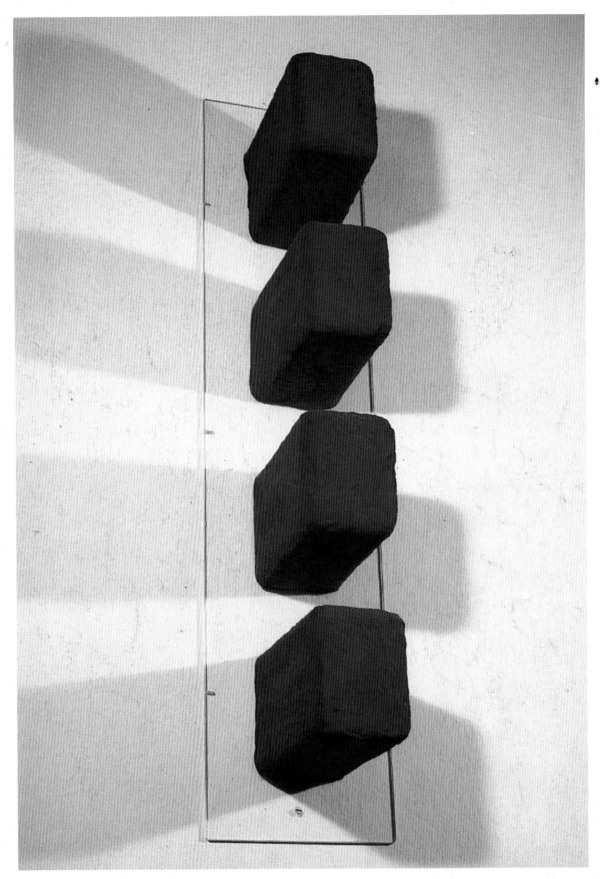

S1, S3, S4, S5, 1957

蓝色,天空和大海的颜色,代表着广阔无限,能激发人们无限的渴望。"这种颜色对人的眼睛有一种奇怪的、几乎不可言喻的影响,那颜色本身,是一种能量……它有着两个相互对立的特点,一种是能激发你,另外一种却是能让你平静下来,当我们凝视成一片蓝色的空远的天空和远方的山脉时,蓝色似乎从我们眼中消失了。当我追逐一个从我们面前移走的令人赏心悦目的东西时,我们却只注意到了那蓝色——不是因为蓝色迫使我们去看它,而是我们不自觉地追随它的踪影。"

高丝,颜色理论,1810 年

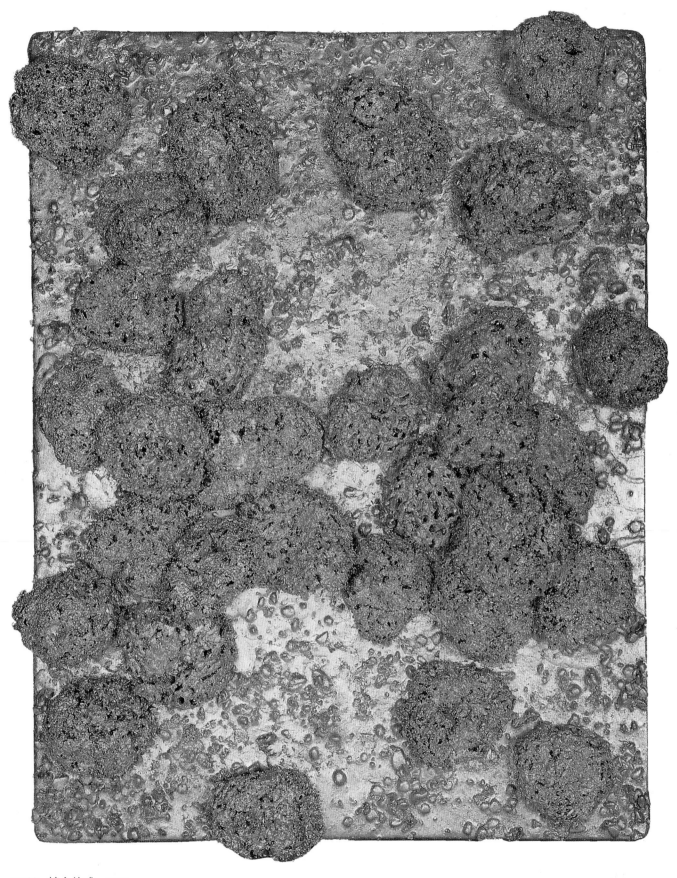

RE33　镀金的球　1960

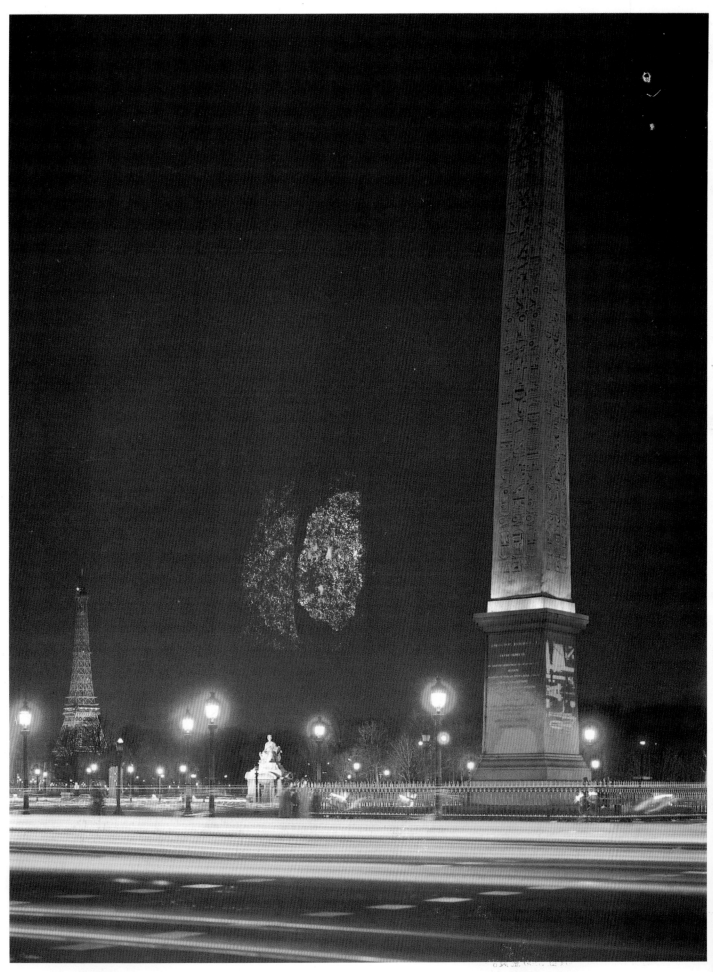

按照克莱因生前的想法，死后 1983 年在巴黎做成的蓝色方尖碑。
克莱因把这座耸立于城市夜空的闪亮的方尖碑视为魔力的象征，视为他"蓝色革命"的预言者。

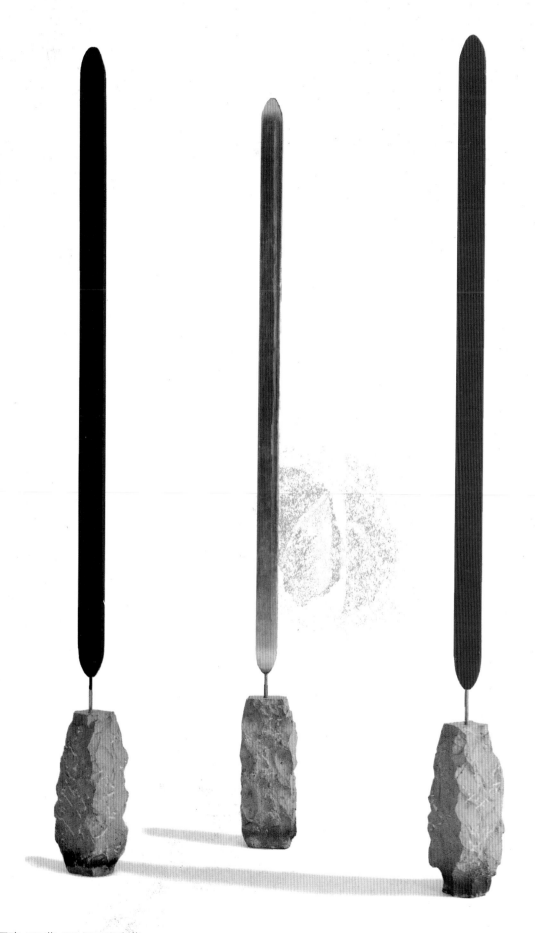

方尖形的石碑：S33 蓝，S34 红，S35 金黄。

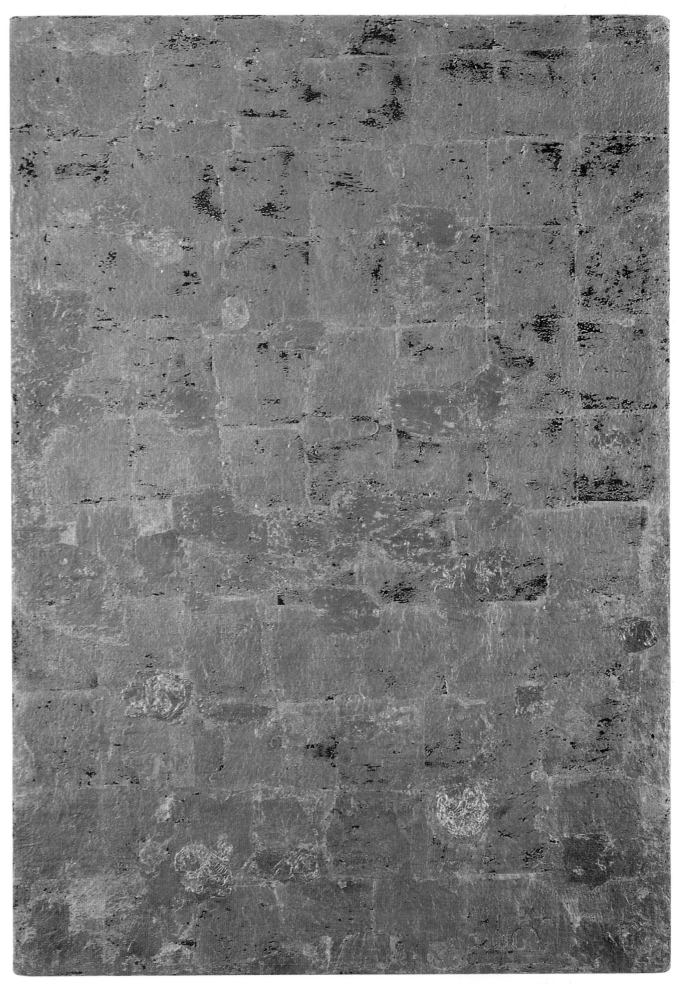

MG18，1961　除了物质价值之外，对克莱因来说，金是超越时间和文化的一种精神基调，他擅于做金叶是从 1949 年开始的，那时他在伦敦和一个镀金工人共事，除了蓝色和粉红色以外，金色也是他单色作品中的重要颜色。

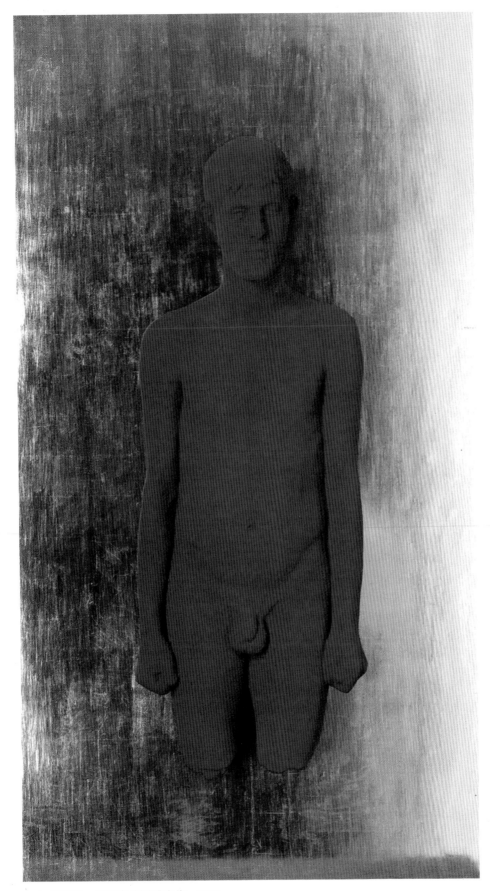

PR3,克劳特·帕斯高的浮雕肖像　1962

1962 年 2 月，克莱因为他的几位密友制作了石膏模，他们是克洛德·帕斯科、阿曼，还有马蒂尔·雷斯。然后把它们刷成蓝色再放到一块镀金板上。这种蓝色和金色的对比，很像古拜占庭和古埃及的传统，两种颜色组合而引起的不同感受有意地加强了人们在视觉上和情感中对作品的印象。

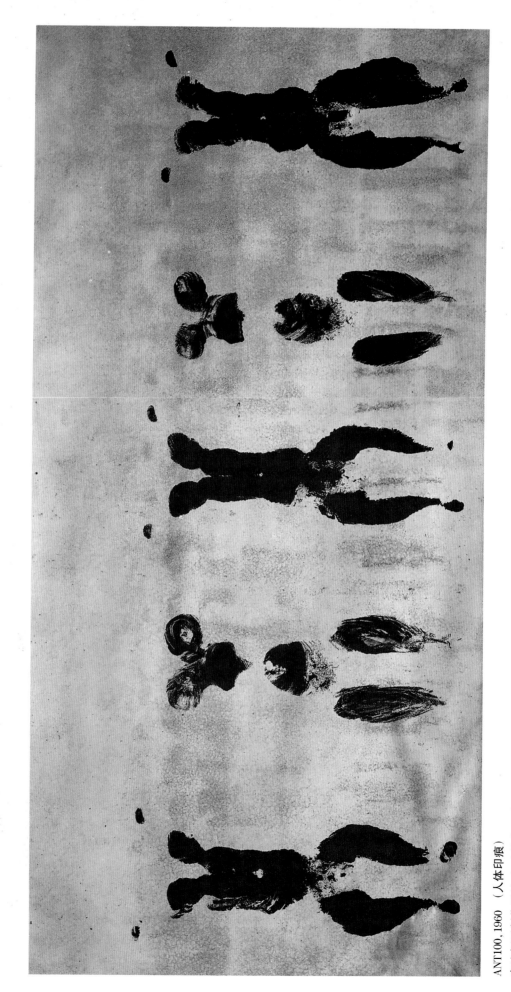

ANT100，1960 （人体印痕）

在这幅画创作开始时，皮埃尔·瑞斯特尼说的一句话给克莱因的这幅新作品起了个很好的标题，"哇，这简直是蓝色时代的人体测量！"

克莱因在1958年写道："我很快地意识到那是人体——就是指躯干和部分的大腿——给了我灵感。"

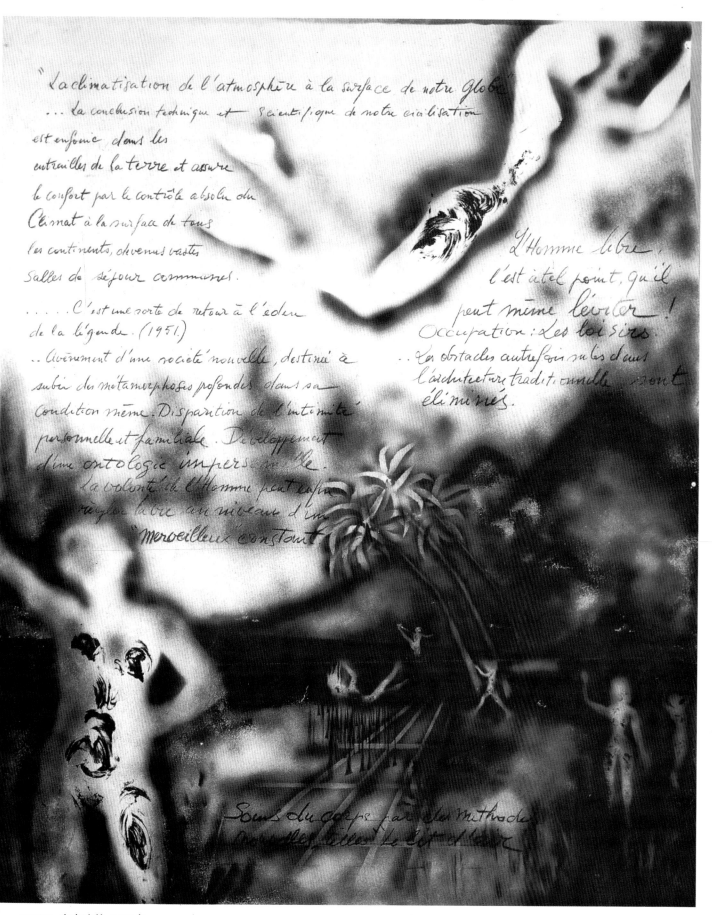

ANT102, 空中建筑, 1961 年

"空中建筑"是克莱因乌托邦似的梦想, 这梦想抛开一切传统建筑中的障碍。他梦想要建立的是全球的和解和融洽。

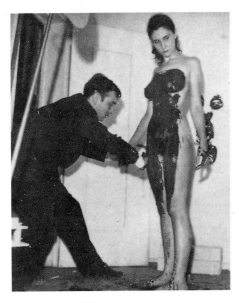 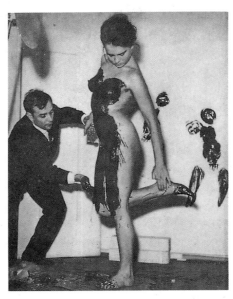 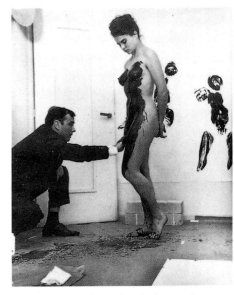

蓝色时代人体测量演示。1960 年 3 月 9 日。

这次演示在巴黎举行。在管弦乐队演奏着"单调交响乐"的时候,克莱因将三个裸体女模特刷

涂上颜料,然后让她们对着墙上的帆布去印。

人体印痕场景

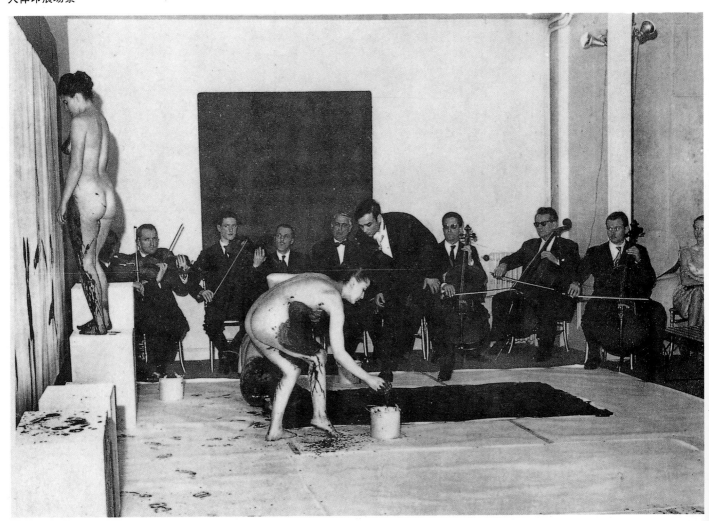

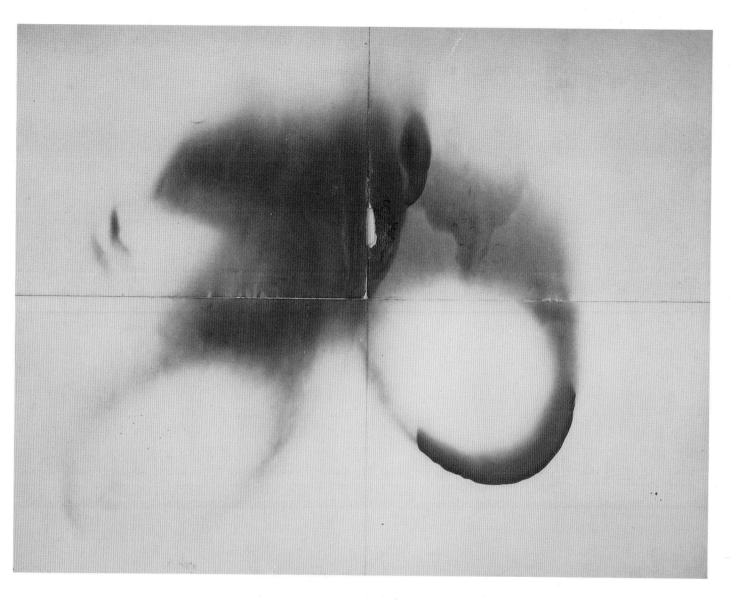

△F25, 1961
"我认为在空中燃起的那把火跟人心中的那把火是一样的。"

▷克莱因在工作，1961 年，2 月 25 日

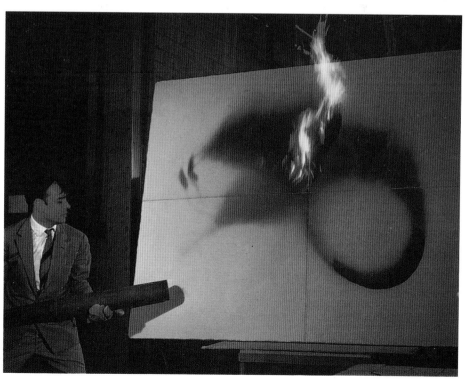

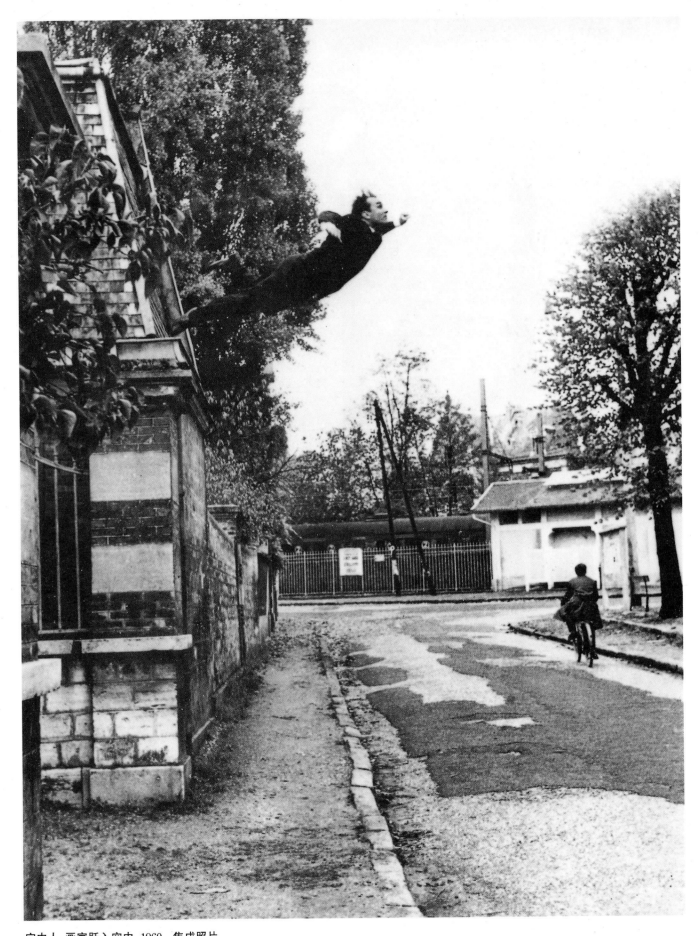

空中人：画家跃入空中：1960 集成照片

飞翔在人类历史上是一个最古老的梦想。当克莱因跃入空中的那一瞬，艺术家家现了他自己的梦，同时在他的艺术世界里创作了一幅自画像。

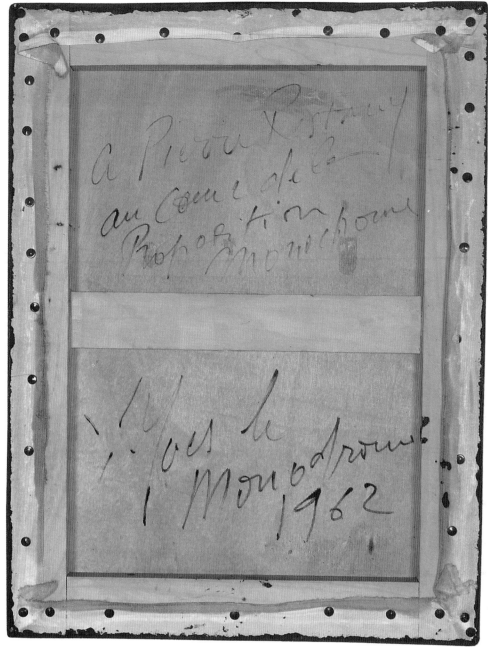

IKB 191 1962

"献给皮埃尔·瑞斯特尼,单色画的提汶,耶维斯·达·单色画,1962"。

克莱因

出版:湖南美术出版社出版·发行 　　《世界当代艺术家画库》　　策划:张　卫

地址:长沙市人民中路 103 号 　　　　　　首批书目　　　　　　　萧沛苍

经销:湖南省新华书店 　　　　　　　　阿利卡　　　　　　　李路明

印制:湖南省新华印刷三厂 　　　　　　霍克尼　　　　　　主编:张　卫

版次:1998 年 6 月第 1 版 　　　　　　契塔奇　　　　　　责编:张　卫

印次:1998 年 6 月第 1 次印刷 　　　　弗洛伊德　　　　　设计:张　卫

开本:889×1194mm　1/16 　　　　　巴尔蒂斯　　　　　制作:京　昌

印张:1 　　　　　　　　　　　　　　沃霍尔　　　　　　撰文:章　未

印数:1—5000 册 　　　　　　　　　利希滕斯坦　　　　翻译:张　卫

书号:ISBN 7—5356—1074—9/J·995 　韦塞尔曼　　　　　　　刘海珍

定价:10.00 元 　　　　　　　　　　哈　林

　　　　　　　　　　　　　　　　　克莱因

S9，女神的胜利　1962 年石膏上的颜
料和合成树脂安放在石头基座上，
高 51.4 厘米。

ISBN 7-5356-1074-9

9 787535 610744 >

定价：10.00 元